荣宝斋画谱

写意花鸟部分

江寒汀 绘

荣宝斋出版社

图书在版编目（CIP）数据

荣宝斋画谱．110，写意花鸟部分／江寒汀绘．－北京：荣宝斋出版社，1995.12（2011.6 重印）
ISBN 978-7-5003-0292-6

Ⅰ．写… Ⅱ．江… Ⅲ．写意画：花鸟画：水墨画－中国－现代－画册　Ⅳ．J225

中国版本图书馆 CIP 数据核字 (95) 第 21861 号

荣宝斋画谱　　（110）　写意花鸟部分

作　　　者：江寒汀
编辑出版发行：荣宝斋出版社
地　　　址：北京市西城区琉璃厂西街19号
邮 政 编 码：100052
制 版 印 刷：北京燕泰美术制版印刷有限责任公司

开本：787毫米×1092毫米　1/8　　印张：6
版次：1995年12月第1版　　　　印次：2011年6月第4次印刷
印数：20001-23000　　　　　　定价：32.00元

荣宝斋画谱题词

画谱的刊行，我们拍掌欢迎。近代作画的不读书，好像作诗词的不读唐诗三百首和白香词谱是例外一样。古人说：不以规矩不能成方圆。这话讲出了个真理，就是我们搞创作的学问要老实，先搞基本训练，讨便宜走捷径是不能成为大师的。荣宝斋画谱保留了中国历代画家的传统，又整顿列各时代的流派，且着重画具省生活气息，而制版依着又体现代名手，可以省去说他的水平大大超旧谱。以此，值得欢迎，值得介绍。祝谱学就生，祝画学大众展！

陈毅
一九六三年一月

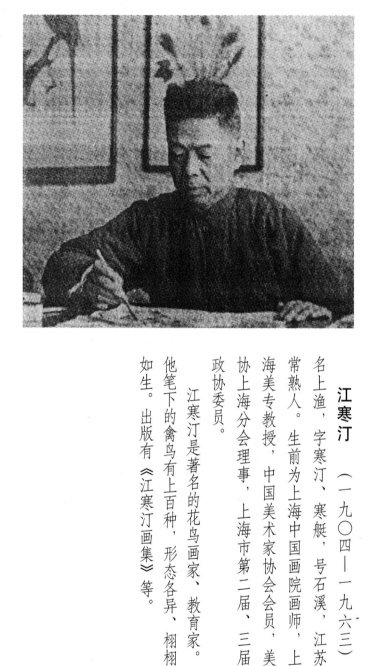

江寒汀 （一九〇四—一九六三）

名上渔，字寒汀、寒艇，号石溪，江苏
常熟人。生前为上海中国画院画师，上
海美专教授，中国美术家协会会员，美
协上海分会理事，上海市第二届、三届
政协委员。

江寒汀是著名的花鸟画家、教育家。
他笔下的禽鸟有上百种，形态各异，栩栩
如生。出版有《江寒汀画集》等。

序

著名花鸟画家、教育家江寒汀先生（一九〇四—一九六三），名上渔，江苏常熟人。生前任上海中国画院画师，上海美专教授，上海市第二届、三届政协委员，中国美术家协会会员，美协上海分会理事。

江老师是我的恩师。一九五八年他在北郊深入生活，我当时在吴淞中学上学，放学后去看他画画。熟悉后，他收我为弟子。一九五九年我考进上海美专，江老师又教了我几年，直至他一九六三年病逝。

相处五年中，他对我的教导培养，使我得益匪浅。老师的音容笑貌，始终历历在目。他教学生诲人不倦，因材施教，有的教宋元，有的教虚谷，有的教华新罗，任伯年，有的教白阳，青藤。由于他对中国传统绘画的技法十分娴熟，所以信手画来，形神兼备，学生也易理解。由于江老师教学生的方法由浅入深，雅俗共赏，所以凡经他教过的学生，不出一二三年，都能独立创作。江老师常说：『老师领进门，成就靠自身。』他鼓励学生，掌握了基本的技法后，根据自己的性格和爱好去发展，去追求。『老师是为人忠厚、平易近人、交友甚广，上至部长、将军，下至工人、农民，家里总是宾客盈门，师母和两个女儿及女婿也都待人热情。我去请教老师时，常留我共进晚餐，还送我画纸。

老师对党和新中国十分热爱。他十六岁学画，二十八岁来沪靠卖画为生。他说：『解放前画家生活十分清苦，你们现在遇到了好时光，要珍惜，要勤学苦练，要多看、多想、多画。』老师在一年三百六十五天中，几乎天天动笔。

江寒汀画鸟是有名的，可以说在近代画家中，没有人能默写出百种以上的鸟来，而江老师能做到。他每画一种鸟都能说出它的名字和习性，这与他平时的养鸟和细心观察是分不开的。他不但家里养几种鸟，而且在画院里还建造了大铁笼养了不少鸟。他还爱好摄影，随身常带相机，见到入画的花卉、飞禽就摄下。所以他画的家禽、野鸟无不栩栩如生。张大壮画师赞叹说：『寒汀笔下鸟，天下到处飞。』

江老师是名副其实的花鸟画家，他的一百幅画中至少九十幅是既有鸟又有花的。他有时开玩笑说：『我肚子里的鸟太多了，常吵着要飞出来，就落到纸上了。』老师的画，用笔清晰，笔笔到家，用色秀丽、雅俗共赏。他解放前的画小写意画法较多，五十年代开始，用笔放阔，尤其是六十年代开始，采用简笔淡彩的大写意画法，风格更趋成熟。他原定六十岁生日举办新作展，可惜刚到六十，还未来得及举办画展就与世长辞了。

『一山桃李同时发，千里湖湘入兴新』，这是吴湖帆画师为江寒汀老师写的挽联。当时万国宾仪馆一片哭声，他的亲朋好友、学生站满了整个会场，四五十名入室弟子都身穿白衣扶柩痛哭。中国美术界失去了一位著名的花鸟画大师，但他的艺术成就将永留人间。

杨正新

目 录

墨牡丹

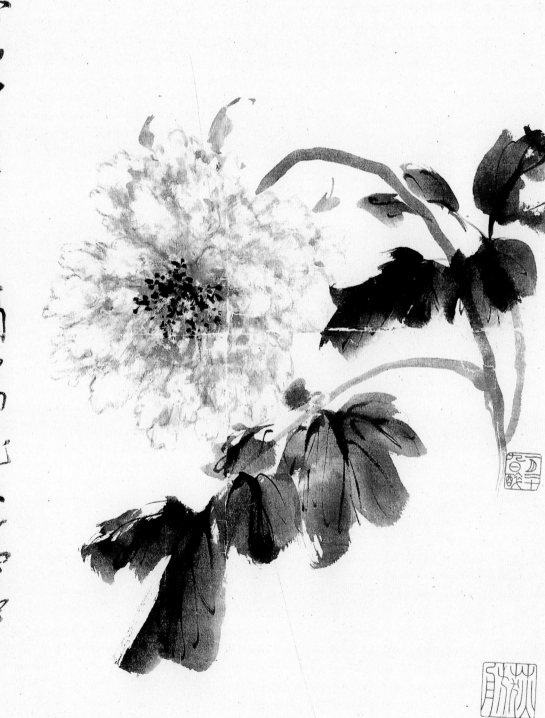

不飲一斗
酒寫花不精神

辛酉十月
寧萱醉道人

竹石小鸟

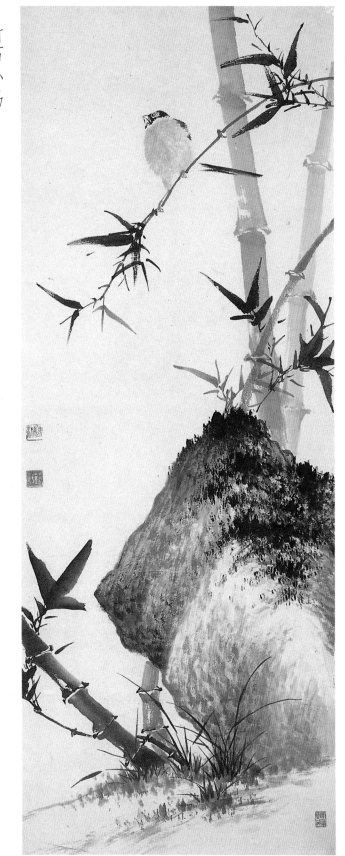

蜂雀图

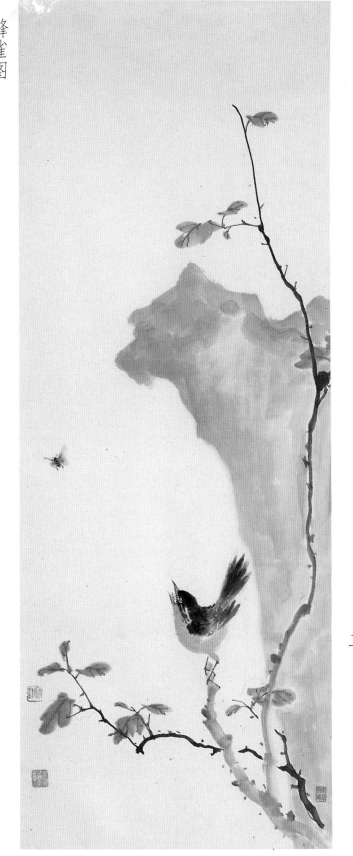

二

蜂雀图（局部）

三

鹦鹉

襄汀

四

梅花鹦鹉

白猫芭蕉

雄鸡一唱

悲鸿画於海上

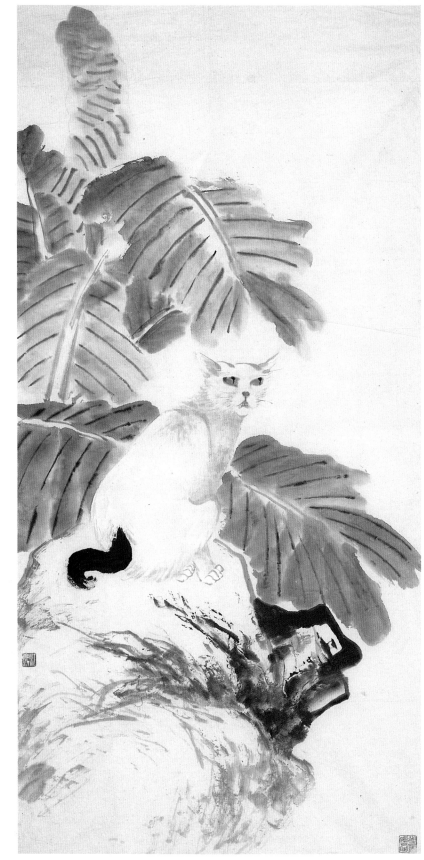

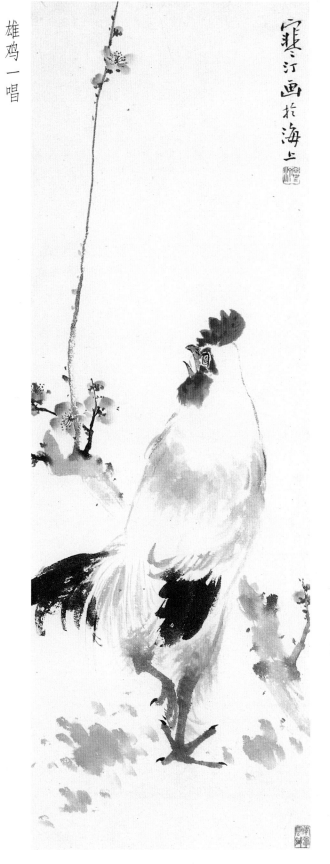

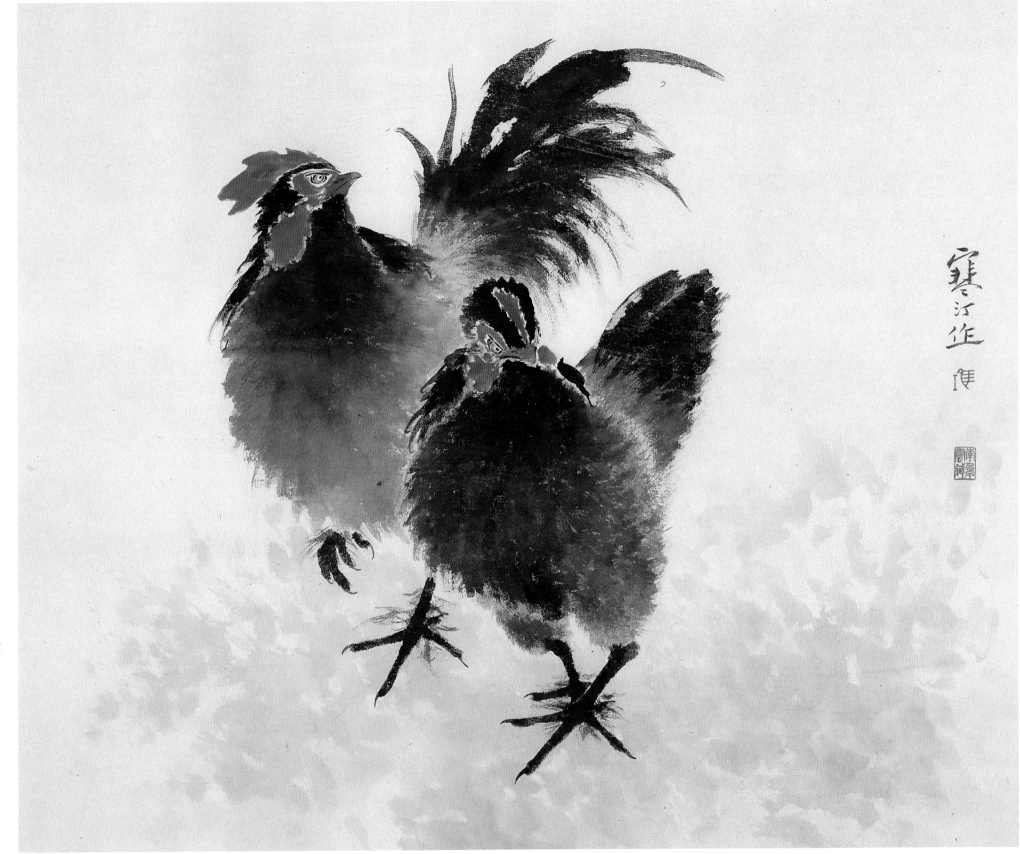

襄江作

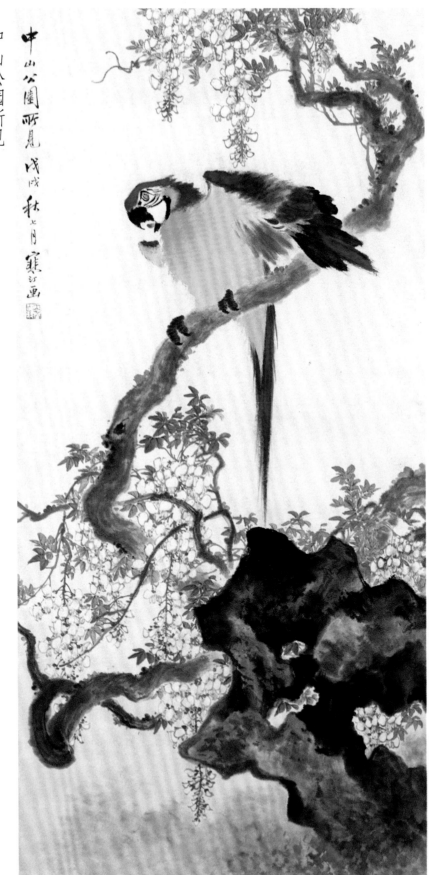

中山公园所见

中山公园所见 戊戌秋七月蘘江画

海棠

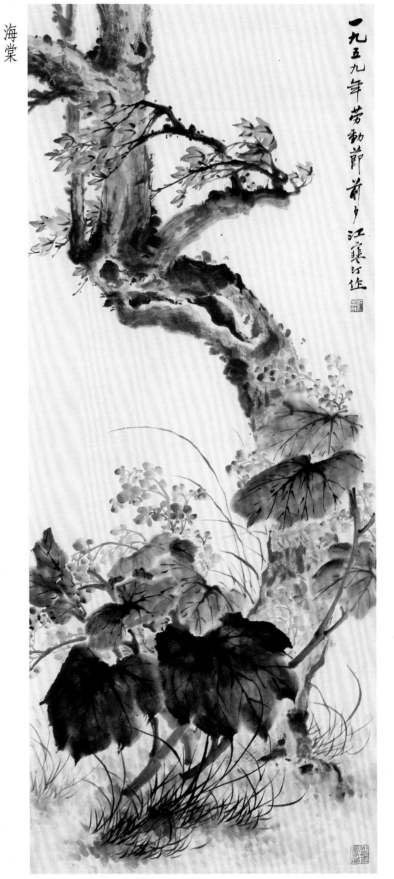

一九五九年劳动节前夕 江蘘江作

八

中山公园所见（局部）

雄鸡图

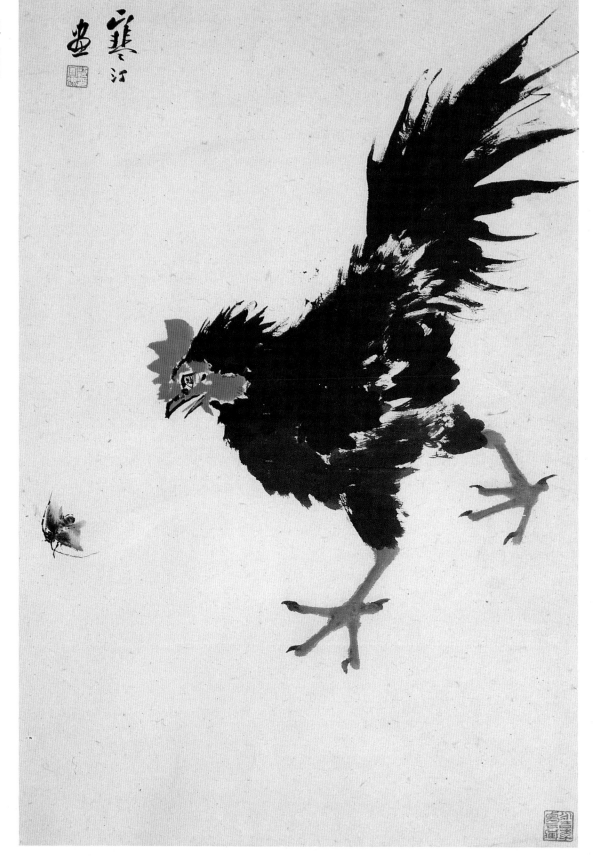

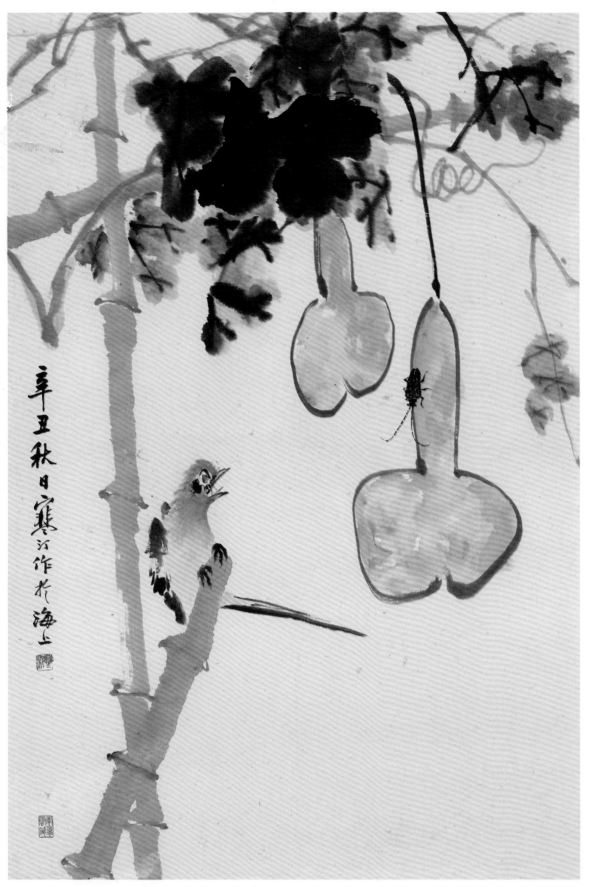

葫芦小鸟

一一

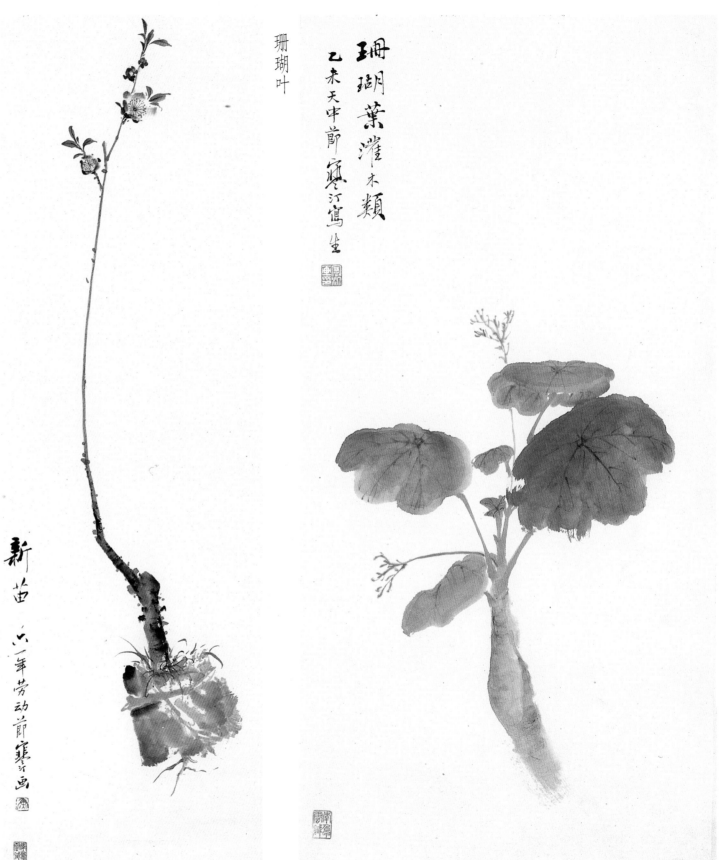

珊瑚叶

珊瑚葉灌木類
乙未天中節寒汀寫生

新苗

新苗 六一年勞動節寒聲畫

一二

白牡丹

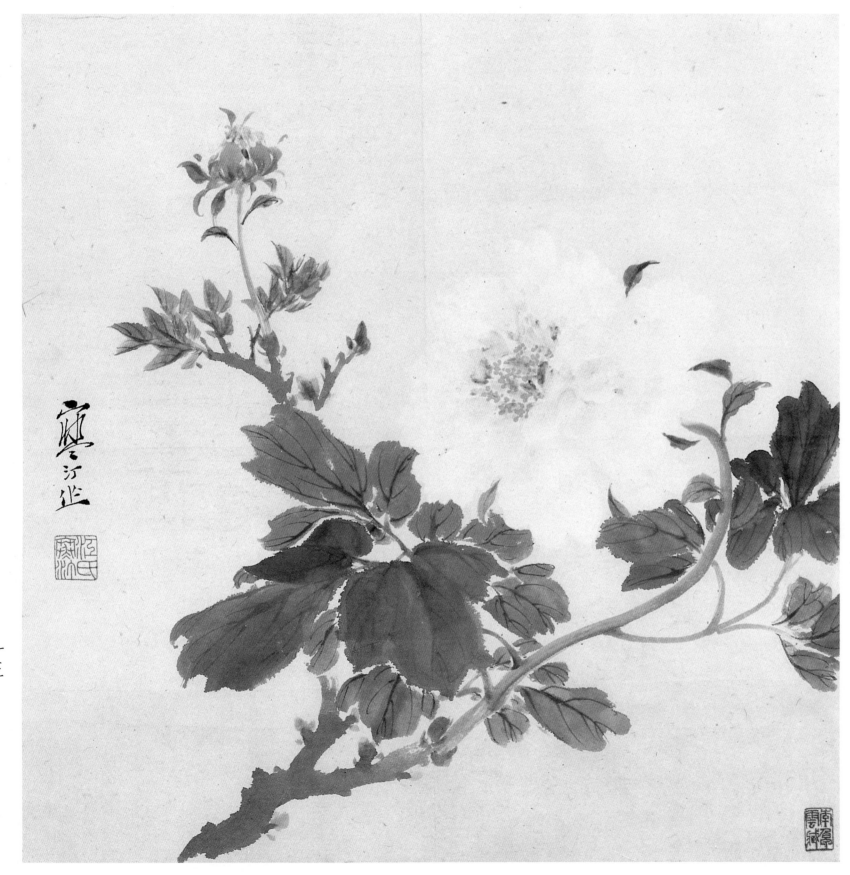

双吉图

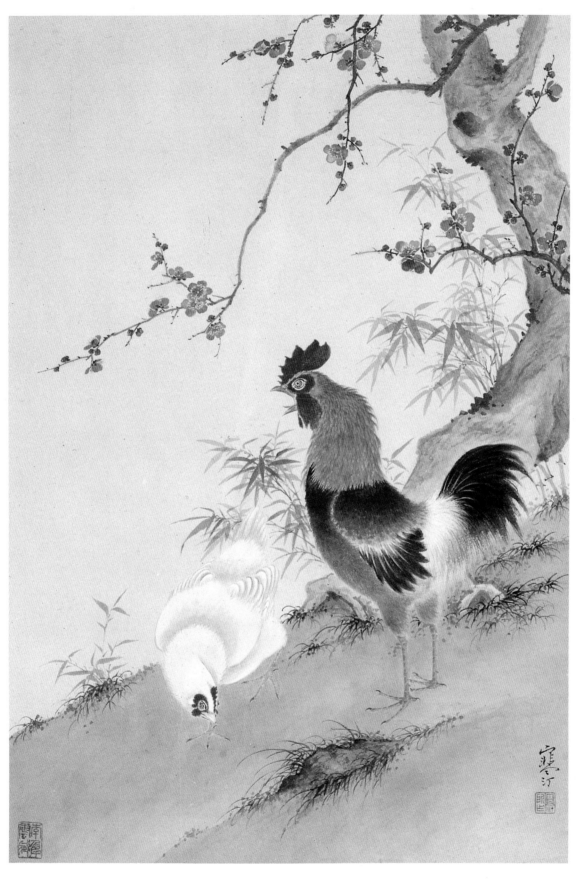

秋意图

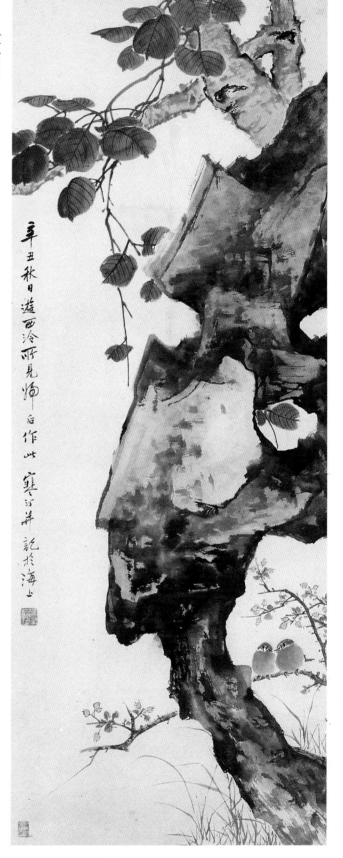

辛丑秋日遊西泠所見悕后作此 寰汀并記於海上

一四

綬帶臨風　　　　　松枝小鳥

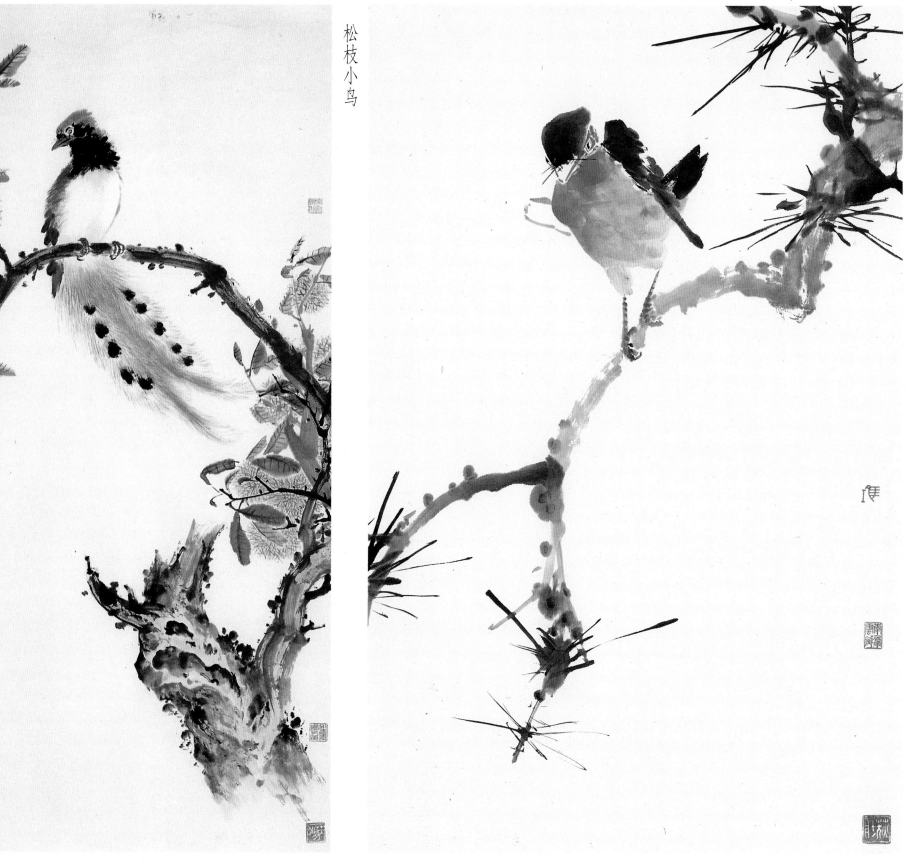

一六

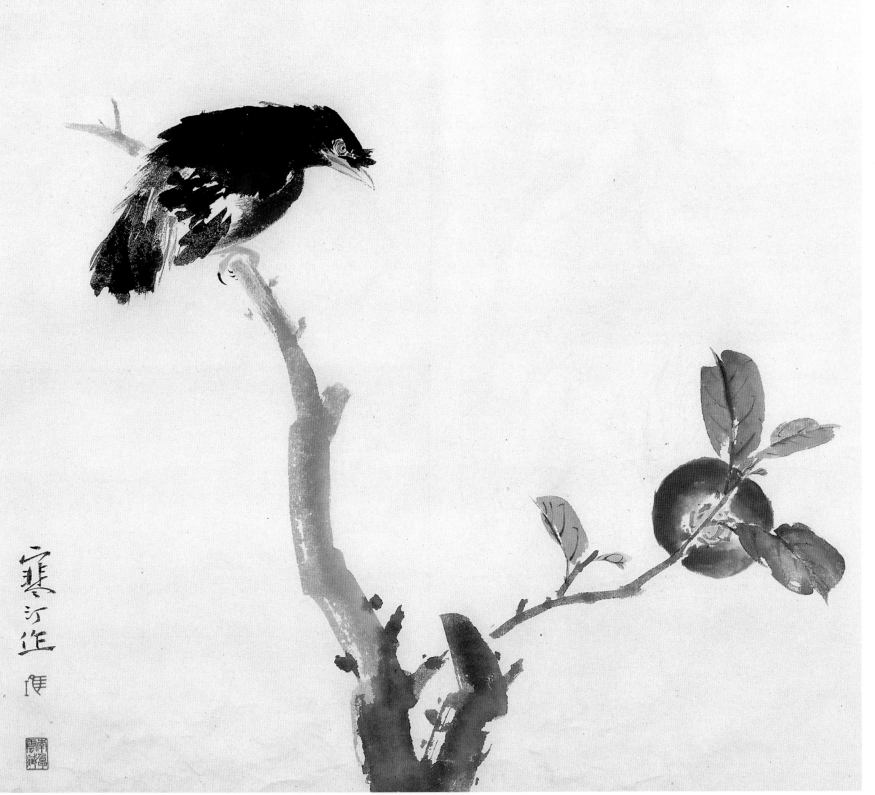

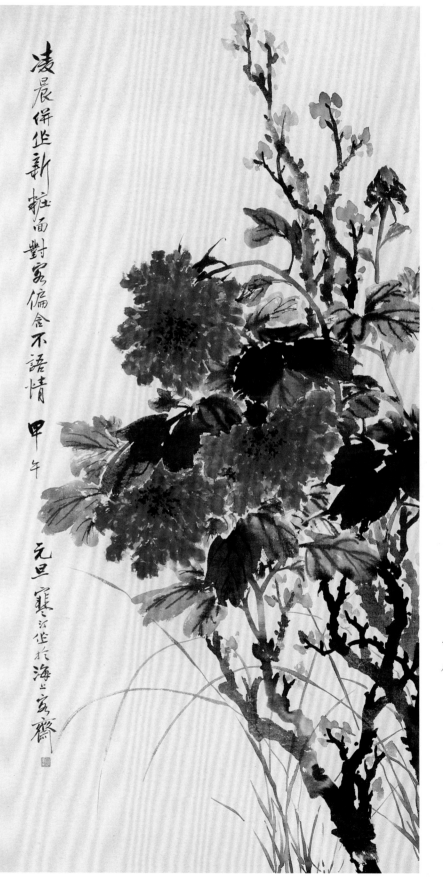

牡丹

凌晨偶坐新粧面對家偏念不語情 甲午

元旦寰江华於海上窝齋

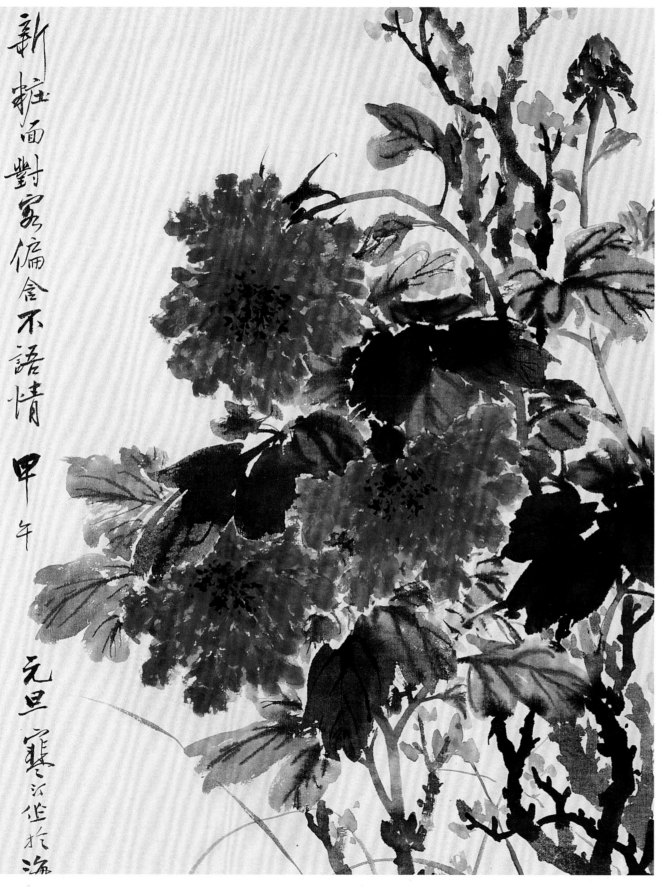

牡丹（局部）

新粧面對家偏念不語情 甲午

元旦寰江华於海

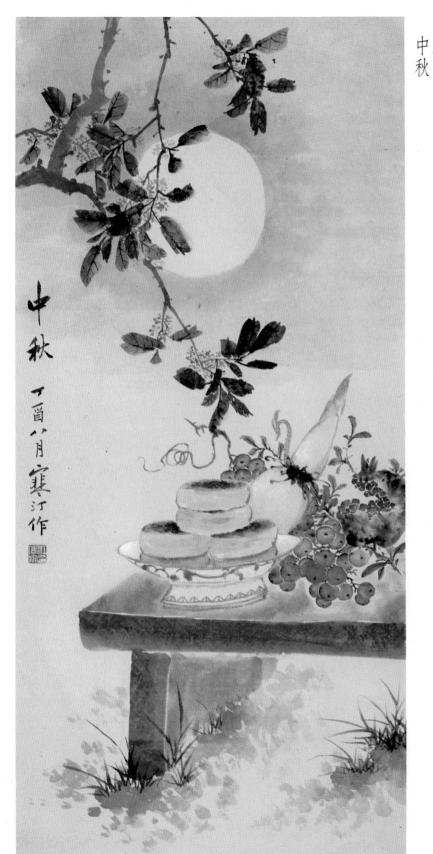

中秋

丁酉八月襄汀作

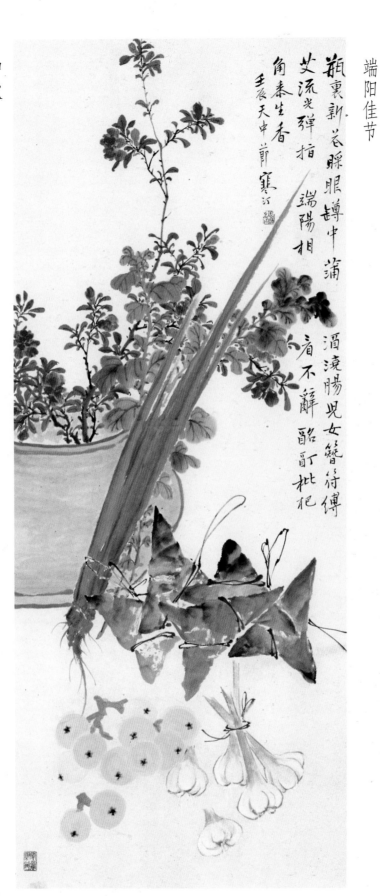

瓶裏新荷苍睡眼 尊中蒲
艾流光弹指 端阳相
角黍生香
壬辰天中郭襄汀

湄凌肠兒女簪待傅
看不辞 酪酊枇杷

梅竹小鸟

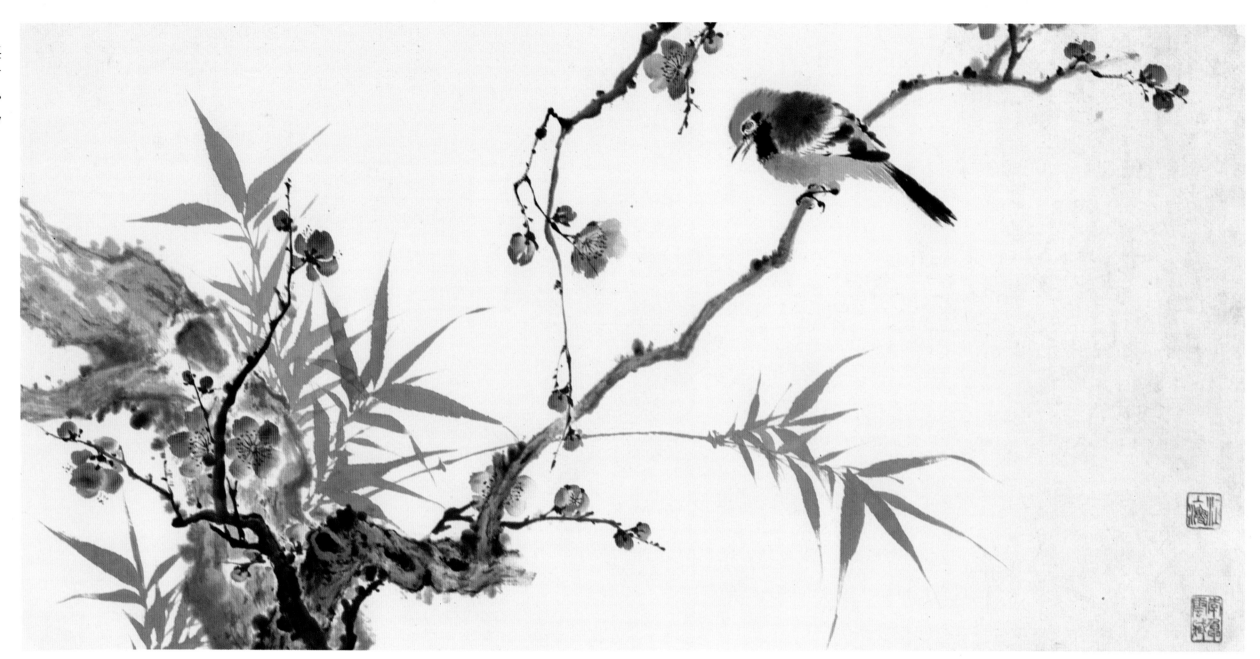

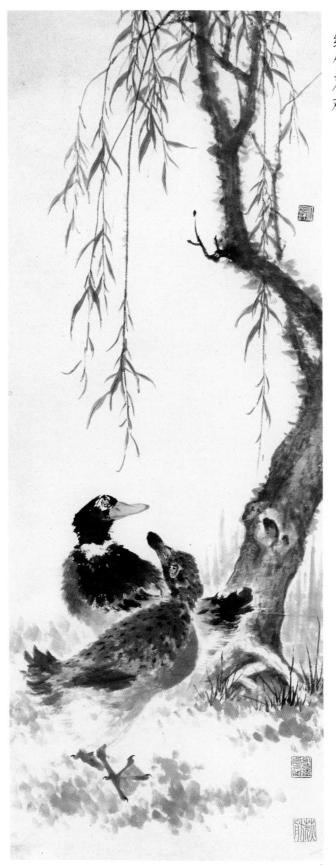

柳树双鸭

绿竹双鸡

丁酉冬画舟三日襄汀作

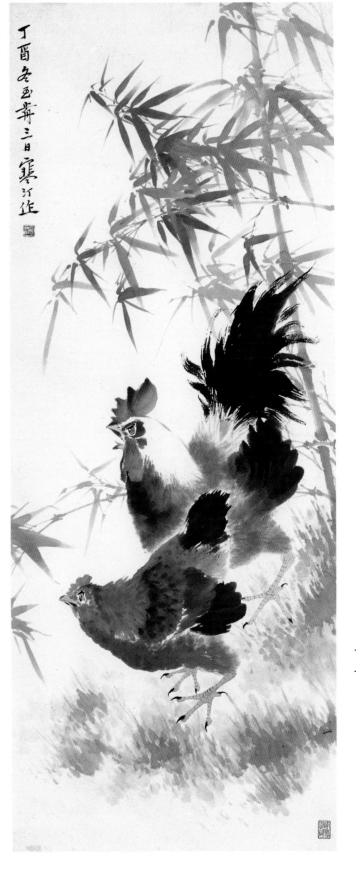

柳树双鸭（局部）

松鼠图

红叶双雀

丝瓜飞雀

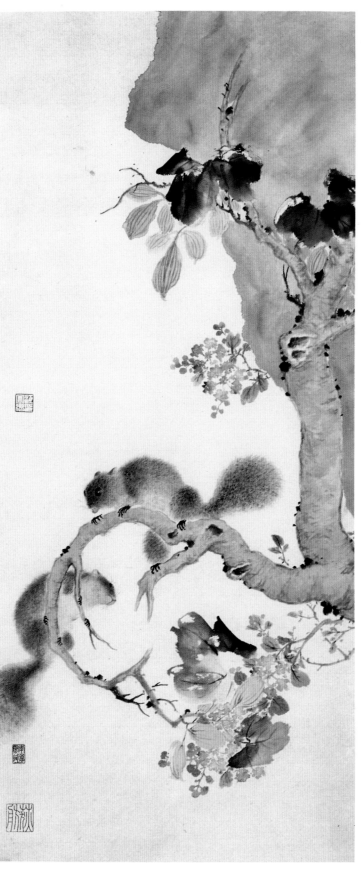

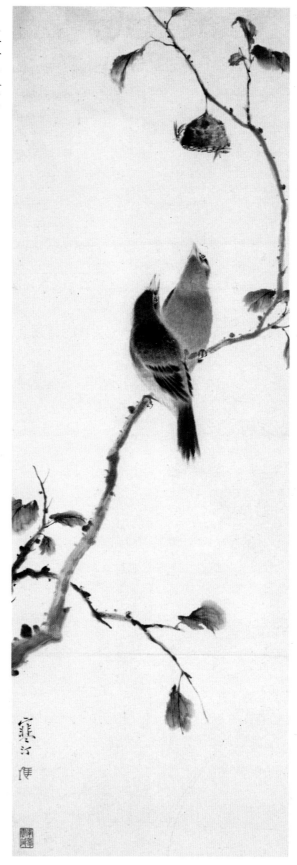

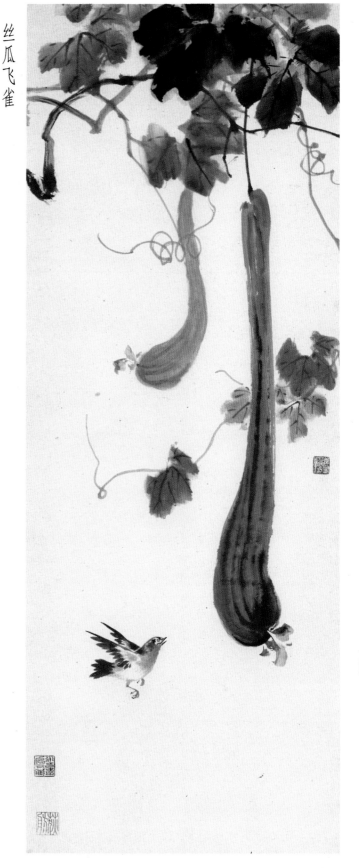

红叶双雀（局部）

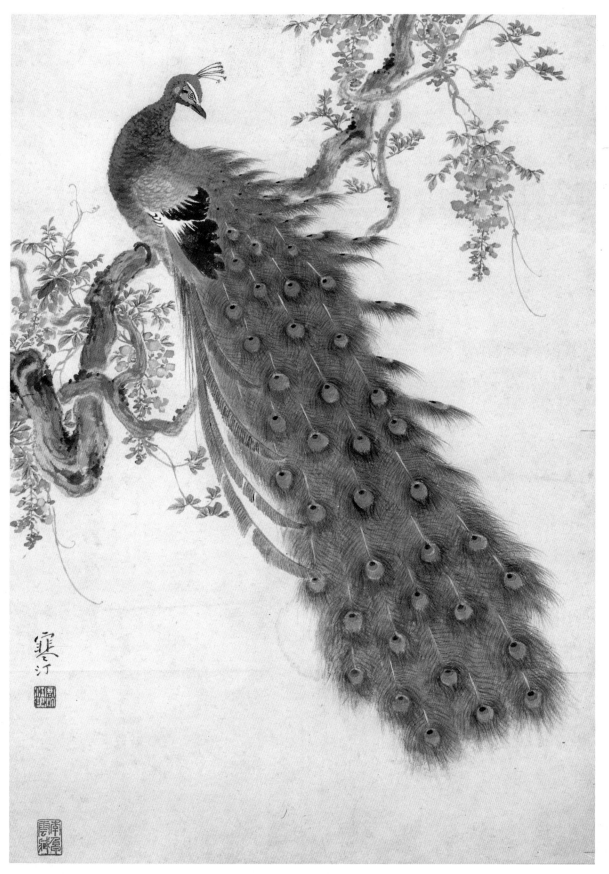

孔雀图

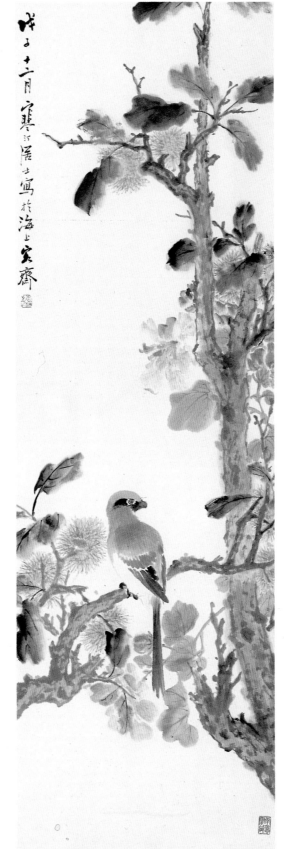

秋色图

庚子十一月嚴寒江陰江士寫於海上寅齋

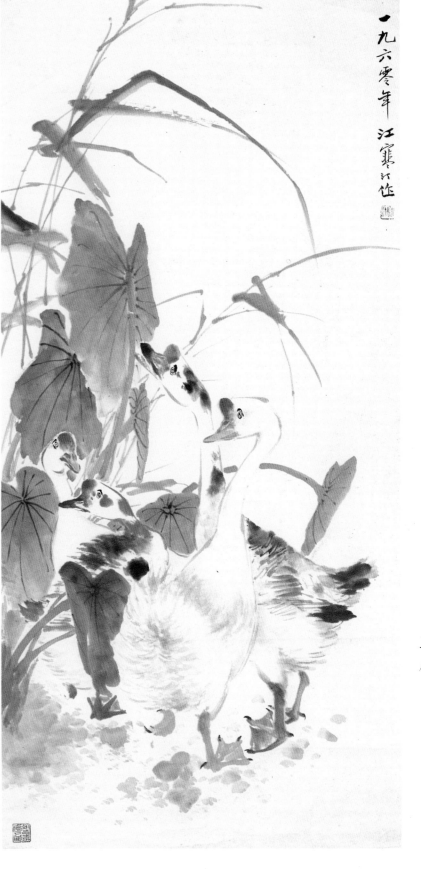

塘边群鹅

一九六零年 江寒汀作

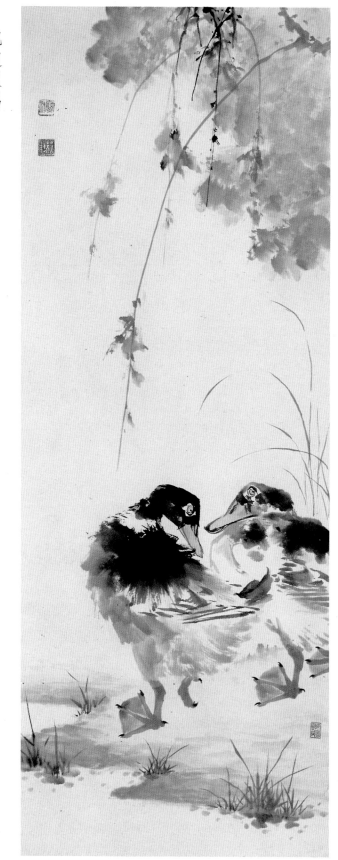

池边双鸭

竹蕉飞雀

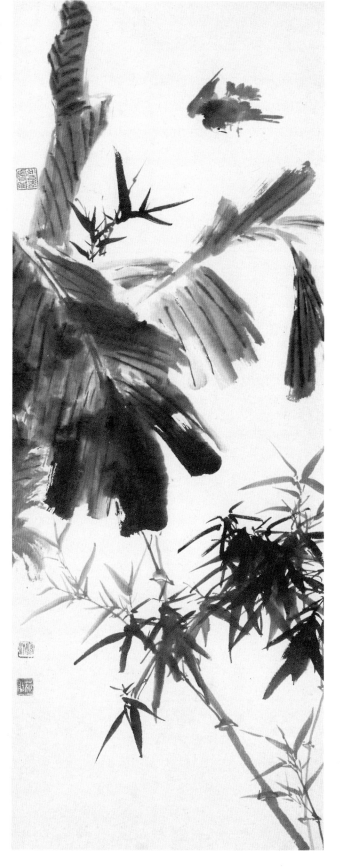

梅花鸜鹆

寒汀寫生

兔子

三三

鸳鸯图

寒汀

三四

喜鹊石榴

襄汀

三六

鸣禽图

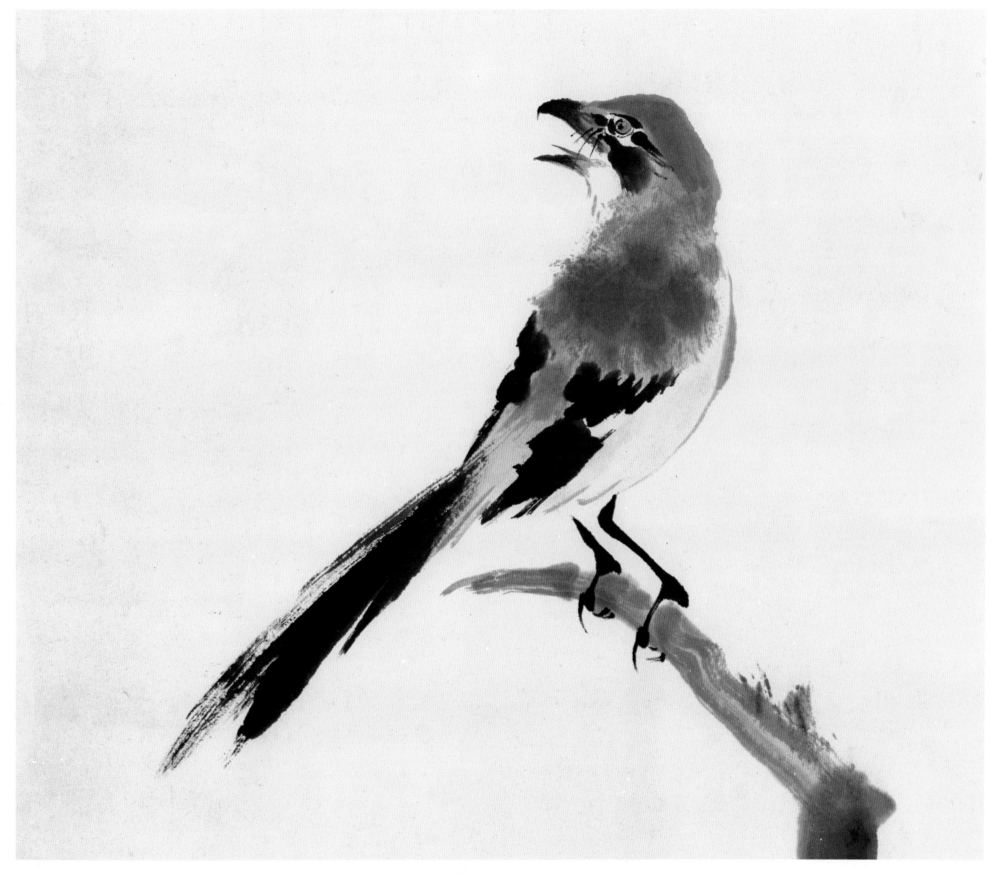

柳阴双禽

家园图

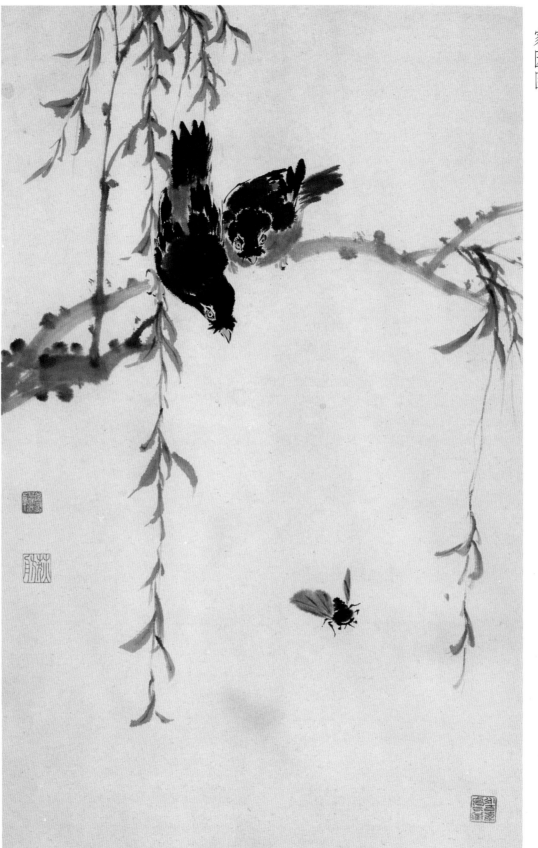

柳阴双禽（局部）

责任编辑：唐　辉
　　　　　　孙志华
　　　　　　李晓坤

ISBN 978-7-5003-0292-6

ISBN 978-7-5003-0292-6
定价：32.00元